蝴 蝶 梦 ⑤

原　　著：〔英〕达芙妮·杜穆里埃
改　　编：健　平
绘　　画：高兴齐　赵延平　赵龙泉　张志军
封面绘画：唐星焕

CNS | 湖南美术出版社

蝴蝶梦 ⑤

　　吕蓓卡的所谓表哥费弗尔对法院裁决吕蓓卡系自杀一案不满。他认定吕蓓卡系他杀，因为她乘坐船出海当夜还约他在曼陀丽庄园小屋见面。一个要自杀的人还要与情人约会吗？费弗尔到曼陀丽庄园大闹，并用吕蓓卡当时写的字条逼德温特用每年3000英镑息事宁人。如果不给，就要上诉德温特，将他送上绞刑架。

　　后来请来朱利安上校，费弗尔企图将德温特带到警局，但最后一位医生作证，吕蓓卡因患了绝症而自杀。

　　最后，吕蓓卡的情人费弗尔和忠仆放火将曼陀丽庄园烧毁。

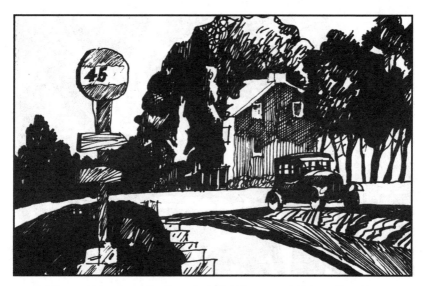

1. 我说："他们干吗要相信那个泰勃的话。要是他们盯住不放，迈克西姆就会乱说的。还有，丹弗斯太太和那个费弗尔为什么也来听证？他们是不怀好意的，是不是？弗兰克。"弗兰克没有回答。

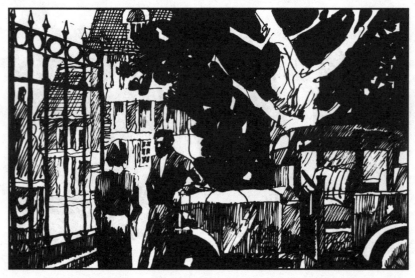

2. 到家了。我下了车，弗兰克说："您躺一会吧。我还得赶回去，迈克西姆可能需要我。"他匆匆地开车走了。我却在想迈克西姆为什么需要他？难道会向他查证那天晚上的事？我又觉得眩晕起来。

3. 我躺下了，但无法驱走胡思乱想。我想象着对杀人犯的种种可怕刑罚，设想着我这又可怜又忠贞的妻子的痛苦遭遇，竟不自觉地呻吟出声。

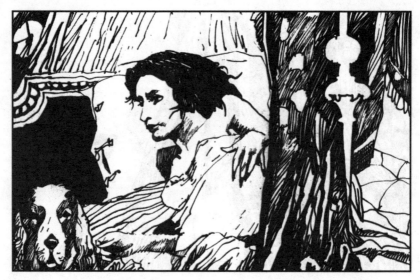

4. 有谁碰了碰我的手，是杰斯珀，善解人意的小家伙竟跟到卧室里来了。对它的抚慰我感到鼻子发酸，它大概也感受到主人的抑郁和不幸了。

5. 一声焦雷把我从迷糊中惊醒。一看钟已是5点。我起身走到窗前，一丝风也没有，树叶都垂着，铅灰色的天空被闪电撕裂，远处又传来滚滚的雷声。

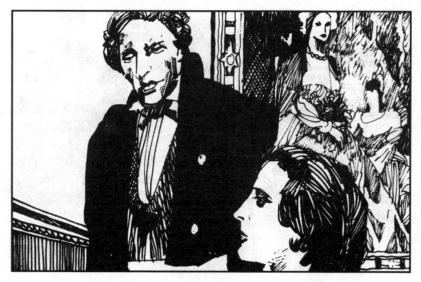

6. 我走进藏书室坐下。一会，罗伯特来说："太太，汽车已驶到门口。" "谁的汽车？" "德温特先生的。" "是德温特先生亲自开车吗？" "是的，太太。" "噢……"

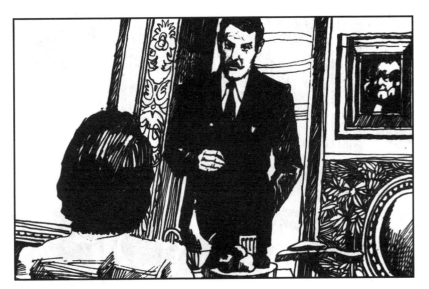

7. 我倚着沙发费力地站起，迈克西姆已出现在门口，他是那样疲乏和苍老。望着他，我的心在隐隐地作痛。

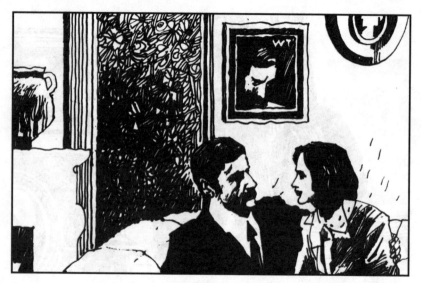

8. "自杀。"他说。"这是陪审团的一致裁决。" "噢,那动机是什么?"我直觉地问。"天知道。霍里奇还问到吕蓓卡是不是在金钱方面碰到什么问题呢。"

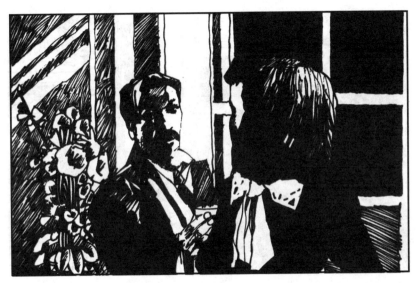

9. 他走到窗前看了看，说："感谢上帝，总算快下雨了。我简直累坏了。""怎么会要那么久？""一遍遍地老调重弹嘛。要不是你当场晕倒，使我振作了起来，我恐怕是没法顺利通过这一关的。"

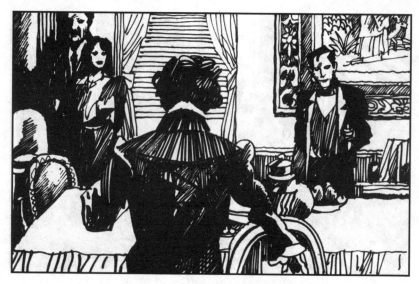

10. 门开了，弗里思和罗伯特送来茶点，他们支桌子，铺台布，摆茶炊和糕点。这是曼陀丽不变的庄严仪式。今天看起来特别使人厌烦，真希望他们快点弄完出去。

11. 我们俩都没胃口去碰那些点心，我问："弗兰克怎么没来？""他去见教区牧师了。今晚要为她的遗骸举行个葬仪。"说完，他又走到窗前往外看。我说："雷雨在空中郁积酝酿，可就是不肯暴发。"

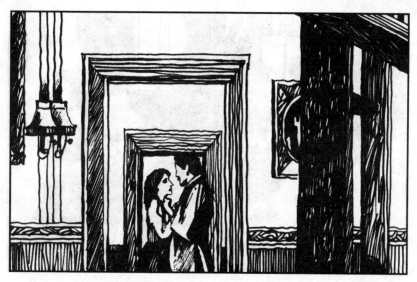

12. "我得走了，等回来咱们再详谈。唉！对你来说，我怕是天字第一号的坏丈夫。""不，不是。""等事情过后，我们要开始新的生活。只要我俩在一起，往事就损害不了我们一根毫毛。你还会有孩子的。"

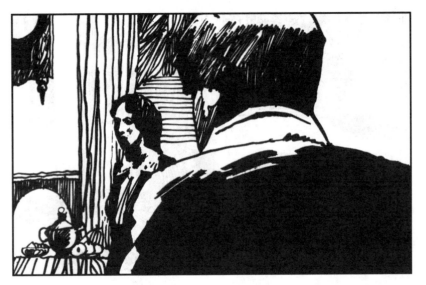

13. 迈克西姆走后，我一直站在窗前. 下雨了，而且是那种滂沱暴雨。弗里思走来说："太太，德温特先生是不是要很久才回来?" "不会很久的。有事吗? "费弗尔先生坚持要见他。"

14. 我想在迈克西姆回来前把他打发掉，便说："请他进来吧。"我走进壁炉那头去等着他。

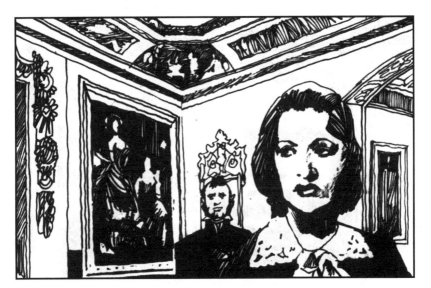

15. 他进来了，我说："迈克西姆不在家，也不知道他什么时候回来，假如跟他约定明天早上在办事处见面，岂不更好？"费弗尔说："我看见他的餐具都摆好了。大概要不了多久就会回来的。"

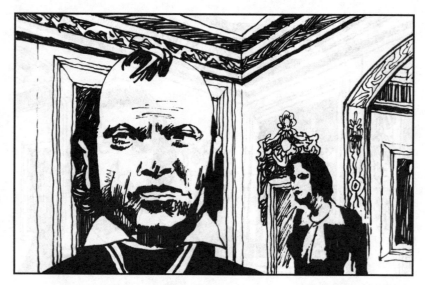

16. "我们改变主意了。今晚他根本不回家。" "溜之大吉啦? 当然, 鉴于目前的情况, 这对他倒是上策。" 费弗尔说。我说: "我不懂你的意思。" "不懂? 算了。你以为我会相信迈克斯不回来吗?"

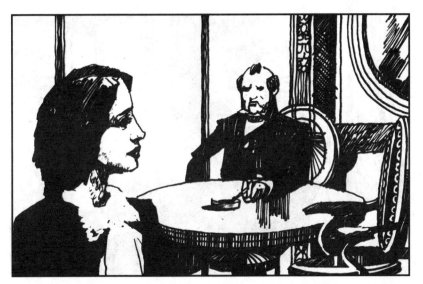

17. 他不请自用，拿了根烟抽了起来，打量着我说："比上次见面时老练些了。这一向干什么呢？该不是领着你的骑士逛花园吧？能不能叫人端杯威士忌苏打给我呀？"

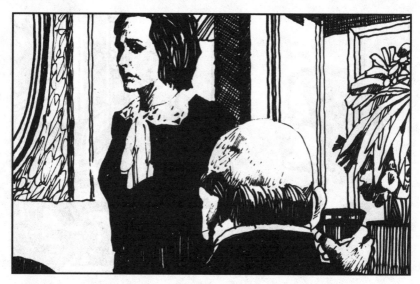

18. 费弗尔边喝边奸笑着，说："要是迈克斯不回来吃晚饭我也不在乎，你不会让餐厅桌上那座儿虚设吧？"我说："费弗尔先生，我并不愿怠慢客人，我实在是累了。你还是明天到办事处去见迈克西姆吧。"

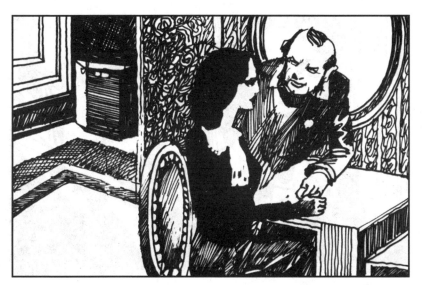

19. 他说："别那么狠心。"他向我走过来，说："你在这次事件中表现得相当出色，晕倒得很及时，很动人。我得脱帽向你致敬。你知道吗？这次的事对我却打击很大，因为我一直都喜欢吕蓓卡。"

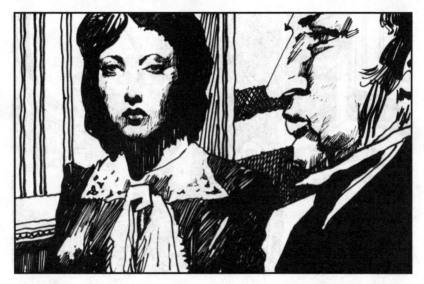

20. 我没做声。他又说："我和她一块长大，我们俩趣味相同。我喜欢她甚于世上的任何人，而她也喜欢我。"他突然俯身向我，说："迈克斯打算怎么办？他难道以为传讯的假戏一收场，就可高枕无忧了？"

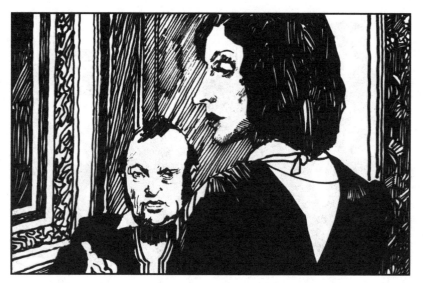

21. 我用惶惑的眼光瞪着他，他放低声音继续说："我要为吕蓓卡申冤。自杀？老天，那风烛残年的主讯官竟说服陪审团作出自杀的裁决。你和我都明白，不是自杀，对不对？对不对？啊？"

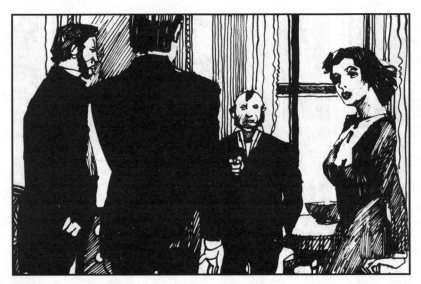

22. 幸亏迈克西姆和弗兰克回来了，不然，我真不知怎么办了。迈克西姆瞪着他说："你在这儿搞什么鬼？"费弗尔说："迈克斯老兄，我是专程来向你道喜的，下午的传讯结果不坏啊！"

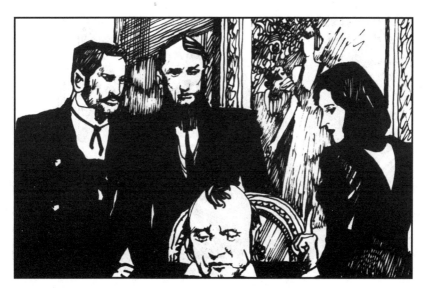

23. "你是自己走出去,还是让我和弗兰克把你扔出去啊?"迈克西姆说。费弗尔反而从容地坐下,说:"这结果恐怕比你预想的还要好。这得归功于尊夫人晕倒得及时,是不是?"

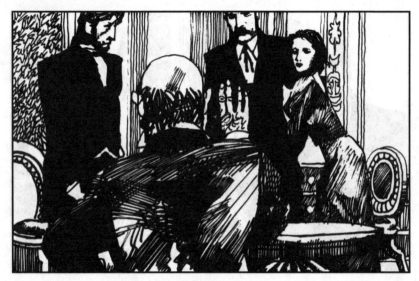

24. 迈克西姆向费弗尔走去，费弗尔立即扬起一只手说："等一等，我还没说完呢。迈克斯老兄，你私下塞给那些陪审员多少钱啊？可惜白塞了。因为我可以使你感到相当棘手，相当危险呢！"

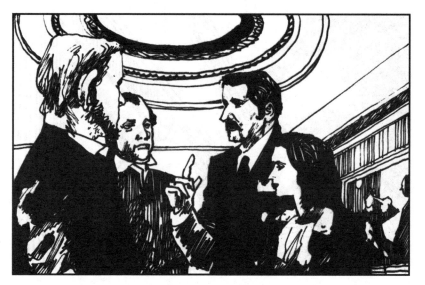

25. "哦，是吗？那你就说说呀！"迈克西姆说。"我会说的，迈克斯老兄，你对船底上的洞和旋开的阀门有什么看法呀？""下午的裁决你没听见吗？连检察官都没有异议，你还有什么可说的。"

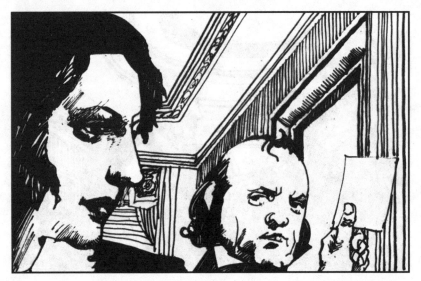

26. "吕蓓卡自杀，这像她平时的所作所为吗？我这里有张便条，也是她给我的最后一封信。我念出来让你们听一听，我想你们会有兴趣的。"费弗尔说着，摸出一张纸片展开来，我一眼就认出那是吕蓓卡的字。

27. "我从公寓打电话找你，你不在。我马上动身回曼陀丽去。今晚我在海滩小屋等你，如果你能及时读到此信，是否立即赶来小屋一聚。我准备在小屋过夜，并为你留着门。我有事相告，要及时见你一面。吕蓓卡。"

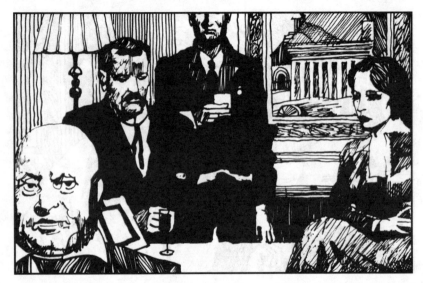

28. 读完后，费弗尔扫了大家一眼，说："一个人在自杀之前是不会写这么一封信的，是不是？我那天回来得很晚，已没法赶上她的约会。第二天上午给她打电话，就听说她淹死了！"

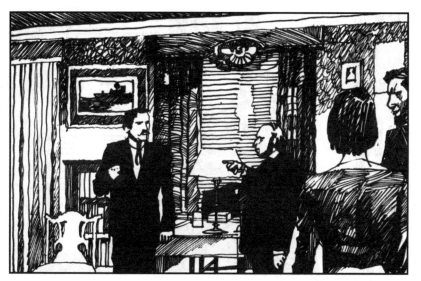

29. 费弗尔盯着迈克西姆，又说："那位主讯官要是读到这张便条，难道不会给你惹出些麻烦来吗？""那么，你干吗不当场把纸条交给他呀？"迈克西姆冷冷地说。

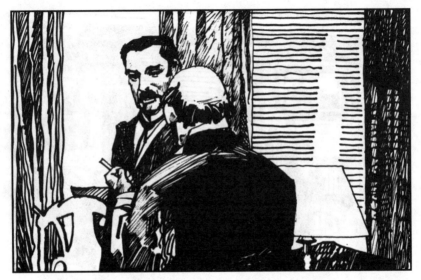

30. "因为我不想弄得你家破人亡。跟漂亮女人结婚的男人都好吃醋，他们会情不自禁地扮演奥赛罗的角色，宁愿把妻子杀了也不与人共享。是不是？迈克斯老兄。"费弗尔边说边向迈克西姆走去。

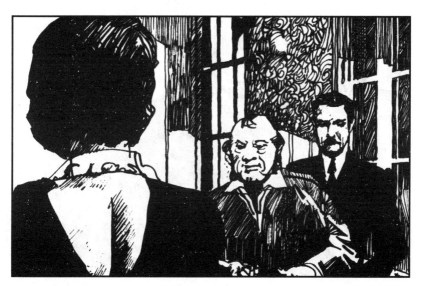

31. "尽管你嫉妒，对我不好，但我仍不想害你。咱俩为什么不能达成个协议呢？我不是个富翁，倘若每年能弄个两三千镑的进款，了我此生，我也就保证不再给你添麻烦了。"费弗尔又说。

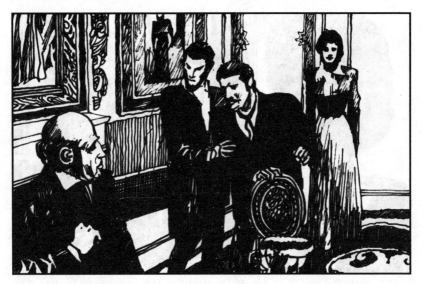

32. "你滚！我不会让你讹诈的。"迈克西姆毫不让步。这时弗兰克说："等一等，迈克西姆。"他转向费弗尔："你想要多少钱？""你别插手，弗兰克。这完全是我的私事。"迈克西姆叫着。

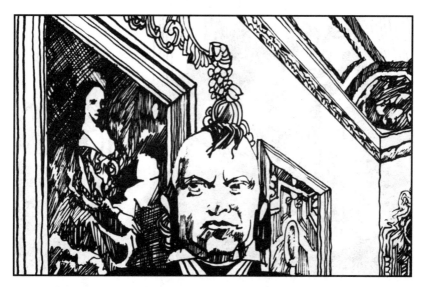

33. 费弗尔说："迈克斯老兄，想来你总不愿让人说尊夫人是杀人犯的寡妻，绞决犯的遗孀吧？" "你以为我怕你恐吓，你错了。隔壁有电话，要不要我请朱利安上校来一下。他对你刚才那番话一定有兴趣。"

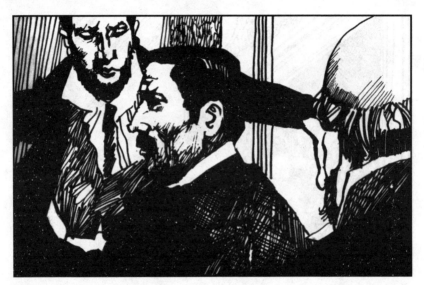

34. "你不敢打电话的，因为我手头有足够的证据把你送上绞刑架。"
费弗尔说。迈克西姆不再理他，穿过藏书室向电话间走去。弗兰克想阻
止他，他把他推开了。

35. 迈克西姆打过电话走回房间，说："朱利安上校马上就到。"说完，他走去推开窗户，外面仍然大雨倾盆，他站在那里，呼吸着清凉的空气。弗兰克唤着他，希望他能改变主意。

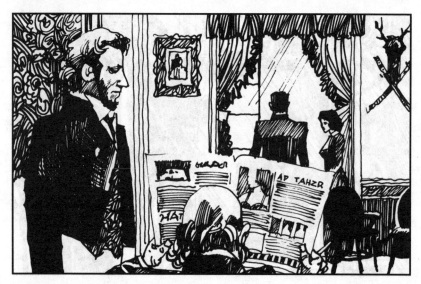

36. 费弗尔这时倒摆出副悠闲的样子，跷着二郎腿，坐在沙发上看起报来。我对弗兰克说："你难道不能去等着朱利安上校，把他拦回去？"迈克西姆头也不回地说："弗兰克不准离开这个房间？"

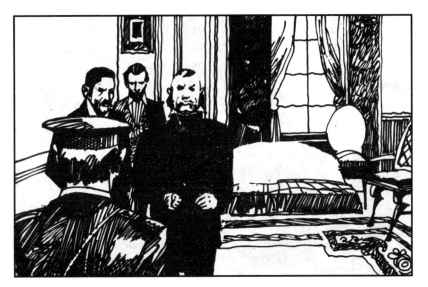

37. 朱利安上校还是来了。一阵寒暄后，迈克西姆说："这位是我亡妻的表兄杰克·费弗尔。"上校点点头。费弗尔则开门见山地说："上校，本人到这儿来是因为对今天下午的裁决不敢苟同。"

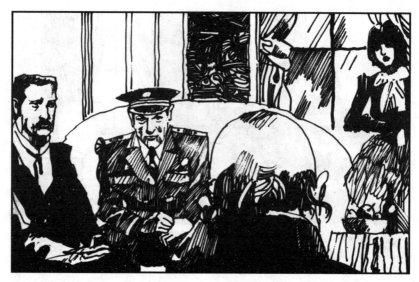

38. 朱利安上校说："这话似应由德温特先生提出才合适。""不。我是有权提出异议的。不但以吕蓓卡表兄的身份，要是她活着，我还是她未来的丈夫呢！"费弗尔说。

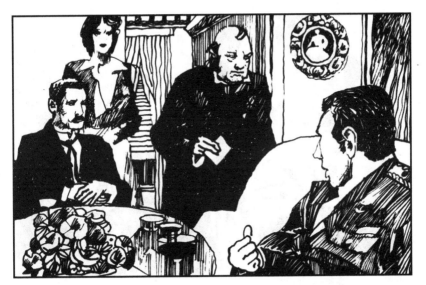

39. 上校大感诧异，说："原来如此。德温特，这是真的？""这是头一回听说。"迈克西姆答。上校说："费弗尔，你到底对什么不满意？"费弗尔掏出那张便条给朱利安，说："你读完再说。"

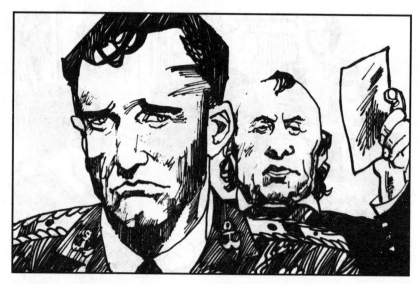

40. 朱利安读完把纸片还给费弗尔，说："不知这便条指的什么？"费弗尔说："她要跟我约会，为此她留在小屋过夜。这种时候，她怎么会去砸洞，把自己活活溺死呢？上校，你看她会吗？"

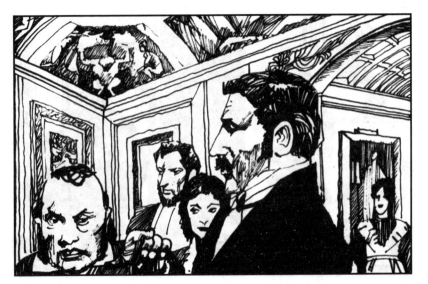

41. 朱利安说："好吧，让我们直入本题，你以为是怎么回事呢？""吕蓓卡被人谋杀了。"费弗尔指着迈克西姆接着说："凶手就是他。把他吊在绞刑架上，仪表倒挺不错，是吗？"他尖声狂笑起来。

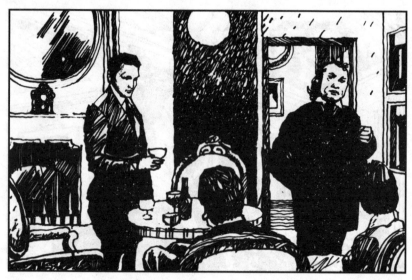

42. 我看到上校脸上显出憎恶之色，猜想他会站在我们一边。他果然说："这家伙喝醉了，胡言乱语，说些什么他自己也不明白。""我喝醉了？你这行政长官吓不倒我，因为法律在我一边。"

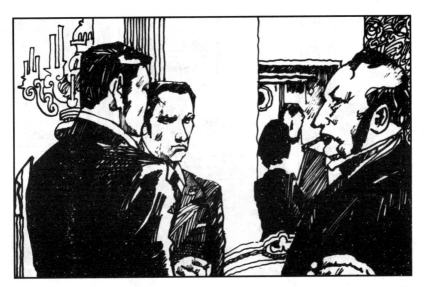

43. "既然如此，你为什么不对主讯官和陪审团拿出这封信。"上校说。迈克西姆说："我正为此才请你来的。此人说，倘若我同意向他提供每年两三千镑的进项，了他此生，他就不给我添麻烦了。"

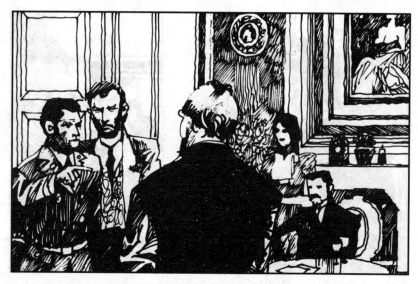

44. 弗兰克说："上校，这是讹诈。我亲耳听他说的。"上校说："我不会让讹诈得逞的。费弗尔，你刚才对德温特提出了严重的指控，请问你有证据吗？""那些船洞还不是证据吗？"费弗尔说。

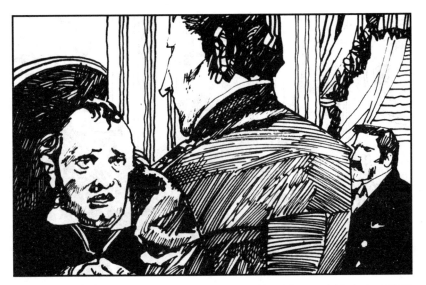

45. "有目击证人吗？"上校又问。"不是德温特，还有谁会去杀吕蓓卡？" "克里斯有很多居民，你该挨家挨户去调查才对。" "你是想护着他，他是名人、庄园主，你这该死的势利鬼，卑劣的小人！"

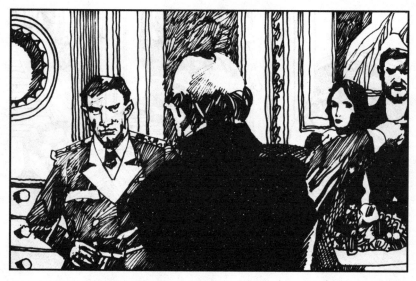

46. 上校严厉地说："留神你的说话。"费弗尔说："你压不倒我的。我可以上法院去告他。他因为发疯般的嫉妒，乘黑夜杀了吕蓓卡，然后把尸体搬上帆船，再把船凿沉。"

47. "法院也会向你要目击证人的，你有吗？"上校说。费弗尔好似想到了什么，说："德温特那天夜里可能真被人看见过，可能性还不小呢！那个低能儿老在海滩上逛，甚至常在那里的小树林里过夜哩。"

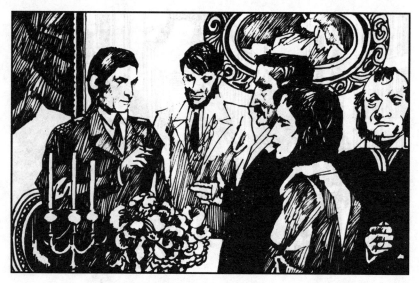

48. 上校问："他指的是谁？""贝恩，一个白痴。"费弗尔说，"那没关系，他有眼睛，会知道看见过什么的。他曾多次见过我和吕蓓卡的。迈克斯老兄，这下你怕了吧！"

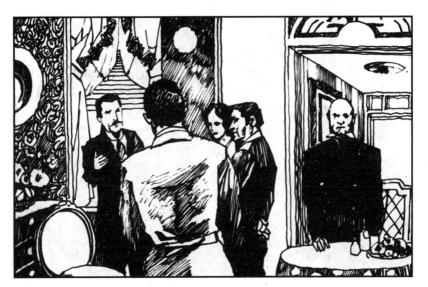

49. 上校说："可以找他来问一问吗？""当然可以。弗兰克，要罗伯特马上去找他来。"弗兰克有些迟疑，他看了我一眼。迈克西姆说："快去吧，看在上帝的份上，让这件事快了结吧。"

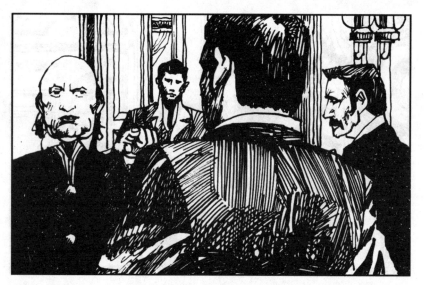

50. 一会儿，弗兰克回来说："我让罗伯特开车去的。只要贝恩在家，十分钟后准到。"费弗尔说："你们这几个人倒像是个小帮派，谁都不肯出卖别人，连地方上的行政长官也入了伙。真不简单哪！"

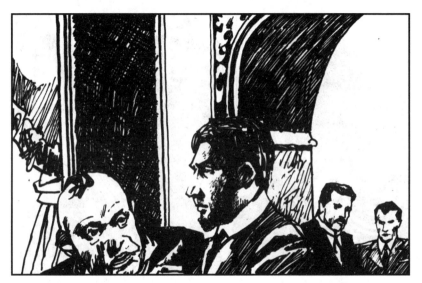

51. 谁都不理他，费弗尔继续说："弗兰克，你还在嫉恨我，因为当年你在吕蓓卡身上没得到多少好处。这回倒容易些了，新娘子一晕倒，你就上去了，等她丈夫判死刑那会，你就可以捡个现成的便宜啦！"

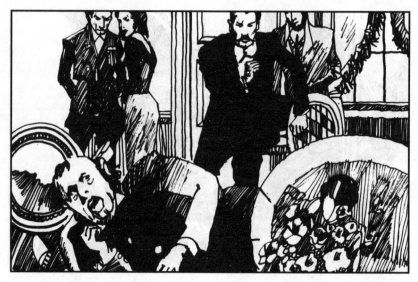

52. 我只听到砰的一声，费弗尔就一个踉跄栽倒在地上，迈克西姆揍了他。我很难过，觉得迈克西姆的行为有失身份。这时上校在我耳边说："您丈夫做得对，可当着您的面这样干，太遗憾了。"

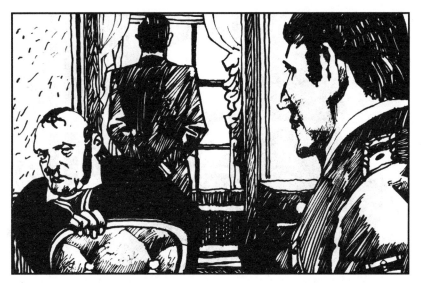

53. 这时，迈克西姆又背身站在窗前，似乎在欣赏着雨景。我发现朱利安上校正以微妙而专注的目光打量着迈克西姆。我的心不由剧跳起来。是不是他开始动摇，心底产生了疑窦？

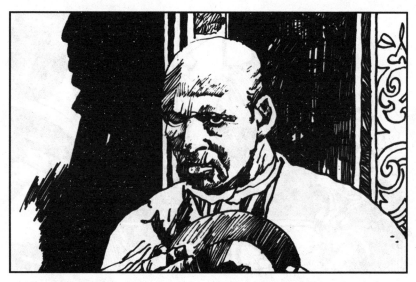

54. 门开了，弗兰克伴着贝恩往里走，对他说："别怕，德温特先生只是想送你几支香烟。"贝恩捧着帽子，露着剃得光溜溜的头，加上他茫然无措的样子，简直成了十足的丑八怪了。

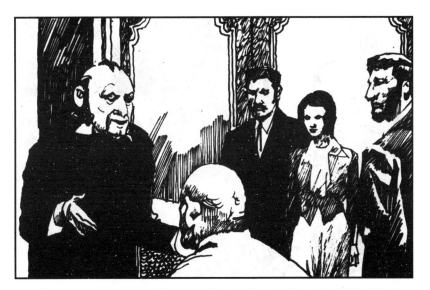

55. 费弗尔迫不及待地走到贝恩面前，问他："喂，上次打照面以来，日子过得怎么样啊？你见过我，知道我是谁，是吗？"他把茶几上的烟盒递给他，说："来支烟。"贝恩茫然地瞪着他，没有动。

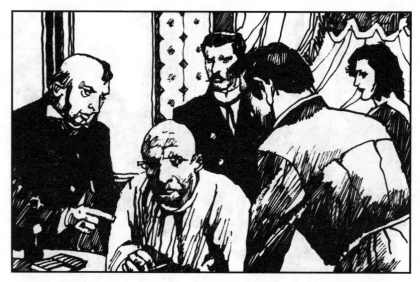

56. 这时，迈克西姆说："没关系，随你拿好了。"贝恩取了四支香烟，一只耳朵背后夹两支。"你知道我是谁，是不是？"费弗尔再问一遍。上校对贝恩说："这儿没人会伤害你的，你认识这位先生吗？"

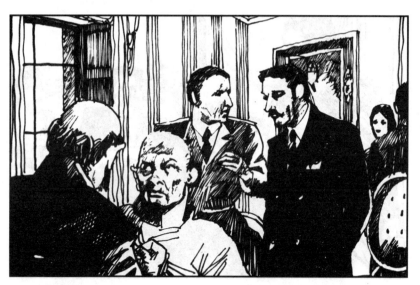

57. 贝恩摇摇头说："我从来没见过他。""别他妈的装蒜，你心里明白，你曾看见我到德温特夫人的小屋里去，是吗？"费弗尔说。贝恩说："不，我谁也没看见。"

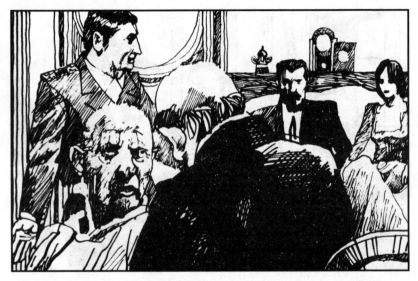

58. 费弗尔粗暴地叫起来："你这该死的家伙！去年你明明看见我和德温特夫人散步的。有次你在窗口偷看，我们俩不是逮着你了？""啥？"贝恩说。上校揶揄地说："多有说服力的证人。"

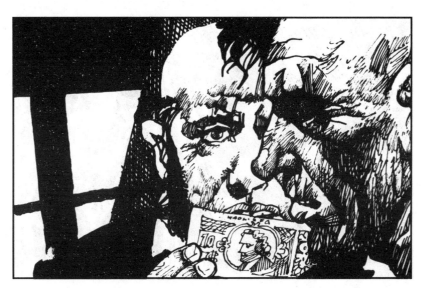

59. 费弗尔突然转身，冲上校骂起来："这是预先布置好的骗局，他们把这白痴收买了。实话对你们说吧，这家伙总见过我几十次。"他突然摸出张一镑的票子，对贝恩扬了扬，说："现在记起来了吧？"

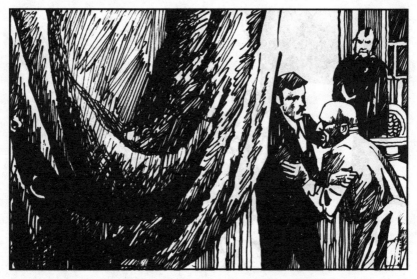

60. 贝恩还是摇头。"我没见过他，"他抓住弗兰克的手，说，"他是来送我进疯人院的吗？我不去，我要待在家里。我又没做坏事。"上校说："放心，没人会送你去疯人院的。你肯定没见过这位先生？"

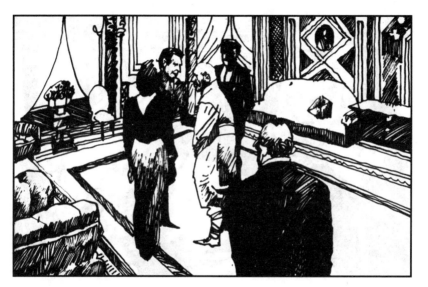

61. 贝恩仍是摇头。上校又问："你还记得德温特夫人吗？"贝恩朝我看来。上校说："我指的是另一位，那位常去海滩小屋的太太。""啥？""帆船的女主人，记得吗？""她去了。"

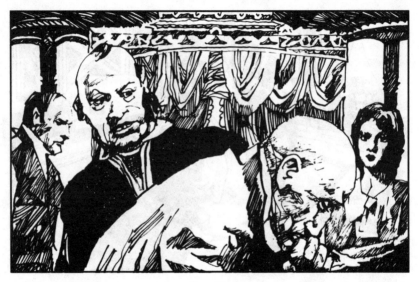

62. "不错。她最后一次开船，你在海滩上吗？"上校问。贝恩看看弗兰克，又看了眼迈克西姆，说："啥？"费弗尔连忙说："你在场，对吗？你先看见夫人走进小屋，后来又看见先生走了进去，是吗？"

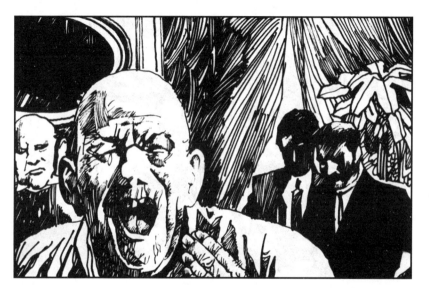

63. 贝恩退缩着，突然叫起来："我啥也没看见，我不去疯人院。我从没见过你，没看见你跟她在一起。"说着说着，他像个孩子似的哇哇大哭起来。

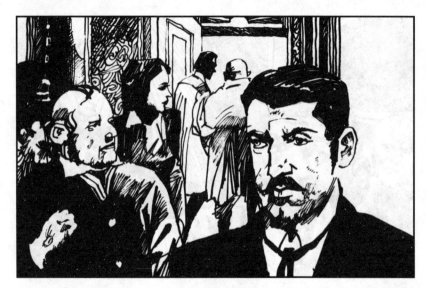

64. 上校说："让他回去吧。"迈克西姆说："弗兰克，让罗伯特给他找点好吃的。""啊哈，效劳之后得给点儿报酬，对吧？迈克斯，他今天可是给你出了大力了。你别急。"费弗尔说着拉了拉铃。

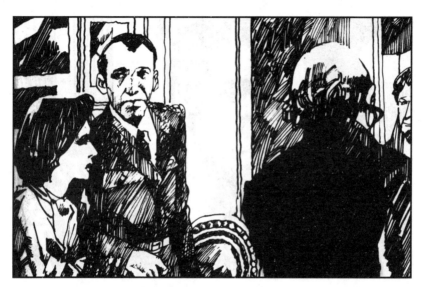

65. 弗里思奉命去请丹弗斯太太。弗兰克飞快地朝迈克西姆一瞥，这一瞥没逃过朱利安上校的眼睛。我看见上校抿紧了嘴唇。我觉得这不是好兆头。我的心又在隐隐地作疼了。

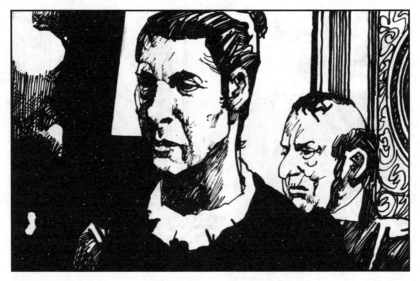

66. 丹弗斯太太来了。上校问她："请你说说已故德温特夫人跟这位费弗尔先生的关系。""他们是表兄妹。"费弗尔不耐烦地说："别装蒜啦，吕蓓卡和我时断时续生活了多年，她爱我，是不是？"

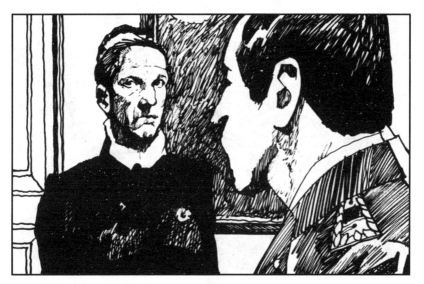

67. 丹弗斯太太鄙夷地说："她不爱你。""你这个老笨蛋……"费弗尔刚开头，就被丹弗斯太太打断了。她说："她不爱你，也不爱德温特先生，她鄙弃所有的男人……"

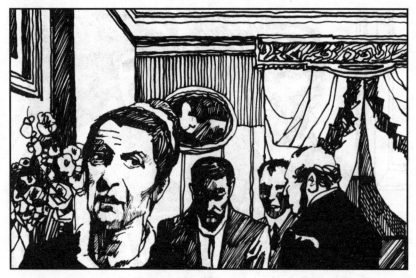

68. 费弗尔愤然说："你不知道她和我在小屋里过夜，在伦敦和我度周末吗？""那又怎么样？难道她没有权利寻欢作乐？她曾说她找男人只是好玩。每当兴尽归来，她就会笑话你们，笑得前仰后合，乐不可支。"

69. 这些话真令人作呕。迈克西姆脸白得像纸。费弗尔则目瞪口呆。丹弗斯太太却为她的小姐哭了起来。我紧握着拳，真想放声尖叫。

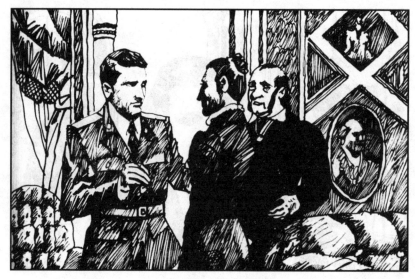

70. 这时上校说："丹弗斯太太，你能对德温特夫人的自杀原因作出解释吗？"我不能。"费弗尔说："她和我一样，不相信吕蓓卡是自杀。""那么便条上要告诉你是什么事呢？弄清这点很重要。"上校说。

71. 丹弗斯太太拿过便条读后说："我不知道她有什么事要告诉费弗尔先生。""那么，有谁知道她在伦敦的行止？"丹弗斯太太说："那天她和理发师有约，时间是12点到1点，然后去俱乐部吃午饭。"

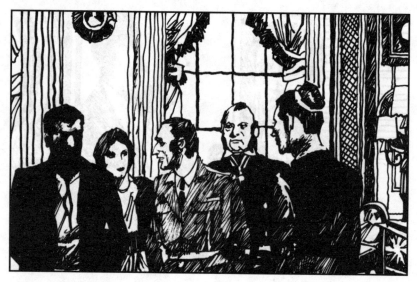

72. "再以后呢?"上校问。费弗尔叫起来:"管她干了什么,反正她不会自杀。"丹弗斯太太说:"我有她的约会录,我去拿来吧。"上校说:"德温特先生,你不反对吧?""当然不反对。"

73. 我看见上校对迈克西姆投去大惑不解的一瞥。这次连弗兰克也注意到了。弗兰克也朝迈克西姆看了一眼，然后把目光移到我身上，我们都明白，迈克西姆正在接受着生死攸关的审判。

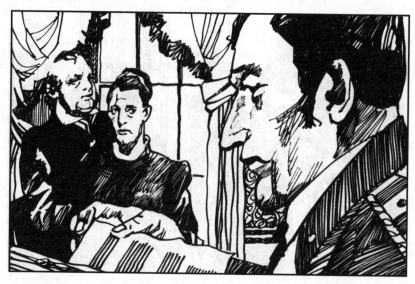

74. 丹弗斯太太拿来约会录，并翻到去世那天的记录让上校看。"嗯，对，这儿，2点钟，贝克，贝克是谁？她不会落在放债人手里吧？或者是仇人，她害怕什么人吗？"上校问着。

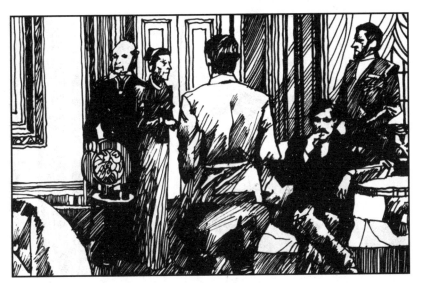

75. 丹弗斯太太说："她谁也不怕。只担心一件事，那就是衰老和生病。她曾说过，我决不躺在床上慢慢地死去，而是像吹熄蜡烛那样死去，而她也的确是那样死的。"

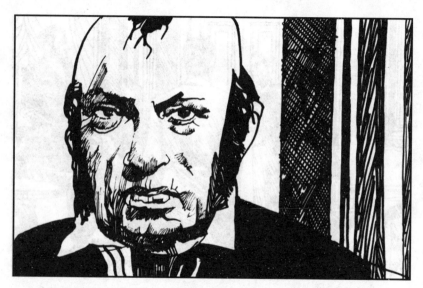

76. 费弗尔不耐烦地说："这一切跟那个贝克有什么关系？说不定他只是个无足轻重的袜子商人，或者是个卖雪花膏的。这样离题兜圈子对迈克斯老兄倒是大好事，至少可以拖时间呀！"

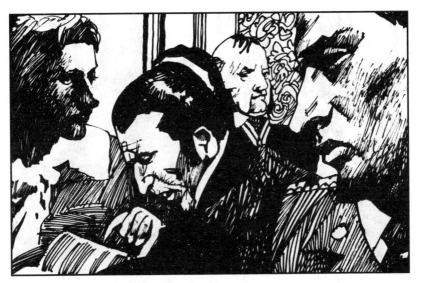

77. 谁也不理他。丹弗斯太太继续查着记事本，突然她叫起来："这儿有个线索，在电话号码栏里，贝克名字旁边有0488的电话号码。但没注明是哪个电话局。"

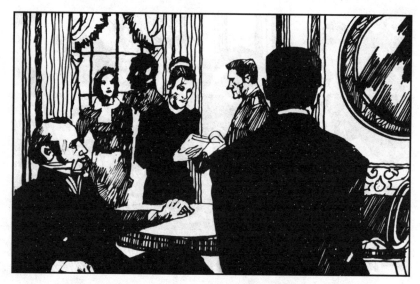

78. 上校拿过记事本看了会说："电话号码旁还有个记号，丹弗斯太太，你看是不是个M字母？"丹弗斯太太看后点了点头。"这么说是梅费厄电话局0488号啰，总算让两位大侦探猜着了。"费弗尔嘲笑着。

79. 这时，迈克西姆说："弗兰克，请打个电话给梅费厄电话局的0488号查一下。"我知道迈克西姆是豁出去了，可我却怕调查的结果对他不利，紧张和担心得心又隐隐作痛了。

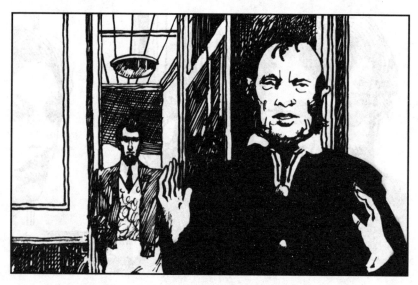

80. 大家静静地等待着电话的结果，一会，弗兰克出来了，说："梅费厄电话局0488号的住户是依斯特莱夫人，他们根本不知道有叫贝克的人。"费弗尔说："大侦探们，接下来又往哪个电话局打啊？"

81. "试试也是M打头的博物馆区的电话局。"丹弗斯太太说。迈克西姆对颇为迟疑的弗兰克说："去试一试。"弗兰克又走进电话间。

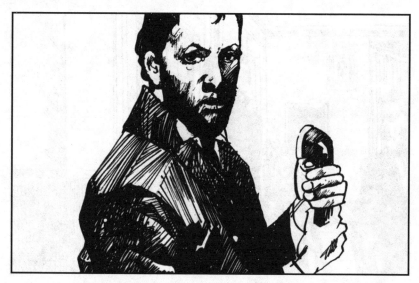

82. 弗兰克让门敞开着，以便大家能听到他说话。电话接通了，弗兰克对着话筒说："喂？你是0488号吗？请问你们那儿可住有叫贝克的人？哦，哦，好。"他捂住话筒，回身说："看样子找到这个人了。"

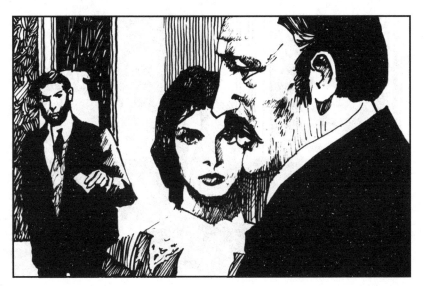

83. "哦，上帝，求求您，但愿那个贝克已经死了。"我在心里叫着。可事与愿违，弗兰克拿着张纸片出来说："0488号是间诊所，贝克6个月前歇业后已搬离那所房子。他的新地址已记在这张纸上。"

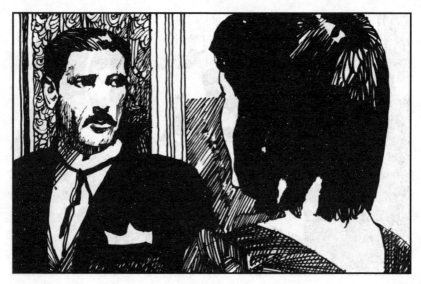

84. 就在这时，迈克西姆朝我看了一眼，这是今晚的第一次，我从他的目光里，看到了诀别的信息。我捉住他的目光，我们对视了许久，此刻，我们已忘了周围的一切。

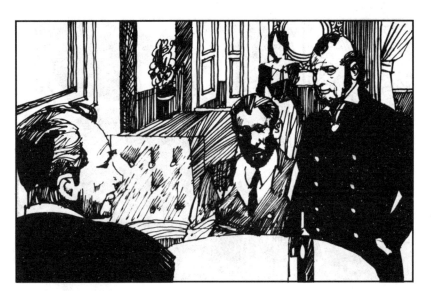

85. 迈克西姆终于移开目光，转向弗兰克，问："他的地址？" "伦敦北面的巴尼特镇附近。那儿没装电话，无法用电话取得联系。"此时，上校说："丹弗斯太太，你能帮我们分析一下这件事吗？"

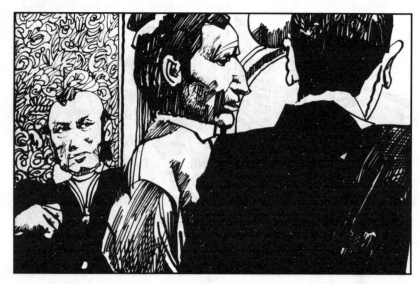

86. 丹弗斯太太摇摇头说："德温特夫人从来不需要请大夫看病。我从来没听他提过贝克大夫的名字。"费弗尔说："那人准是个江湖术士，要不就是发明了新美容术。吕蓓卡出于好奇才去找他。"

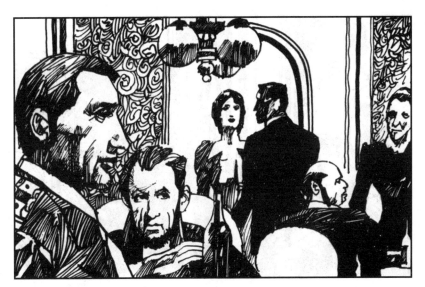

87. "不，贝克可不是江湖郎中，那里的门房说，他是非常有名的妇科专家。"弗兰克说。上校接着说："这么说来她一定得了什么病。可她为什么瞒住大家，甚至对丹弗斯太太也不说？"

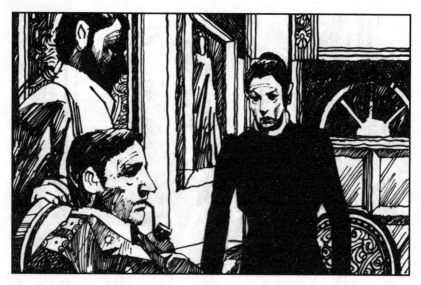

88. 丹弗斯太太迷惘地摇着头。上校又说："毫无疑问，她见过大夫，而且那天晚上也打算把这件事告诉你。"丹弗斯太太点点头，说："还有那张便条，上面不是说……"

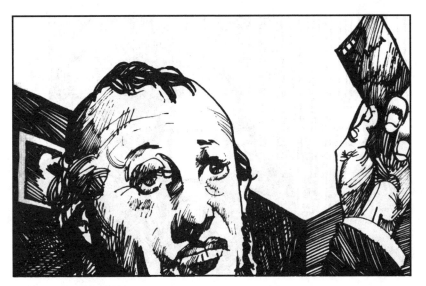

89. 费弗尔抢过她的话说："一点不错。"他掏出那张便条，大声念道："我有事相告，要及早见你一面。吕蓓卡上。""对，她打算把同贝克大夫会面的结果告诉你。"上校说。

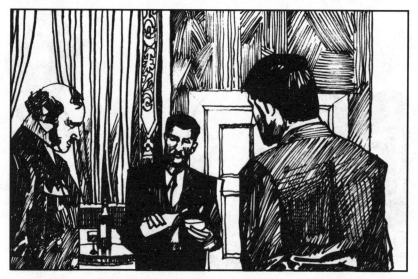

90. 费弗尔说：“这似乎和纸条上那次约会对得上口径。可到底是什么事呢？”弗兰克说：“这很容易查实，我可以写信去问一问贝克大夫，看看他还记不记得给德温特夫人看过病。”

91. "不那么容易，医务界有条老规矩，病例一向不对外人公开。唯一的办法是让德温特私下和他会上一面，向他说明情况。"上校转向迈克西姆问："德温特，你意下如何？"

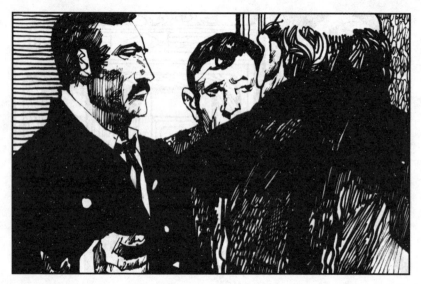

92. 德温特从窗口转过身来说："不论你提什么建议，我都乐意照办。"费弗尔说："只要能拖点时间，对吗？假如能拖上24小时，岂非大有回旋余地了，可以赶火车，搭轮船，乘飞机逃之夭夭了。"

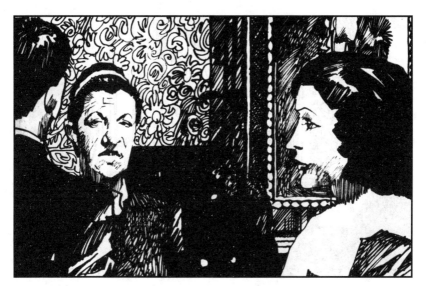

93. 我看见丹弗斯太太似突然悟到什么，她把目光转向迈克西姆，仇恨在她眼里燃烧着。她那瘦长的手抽搐着抓住裙子撕扯，那样子像是要把迈克西姆撕成碎片。

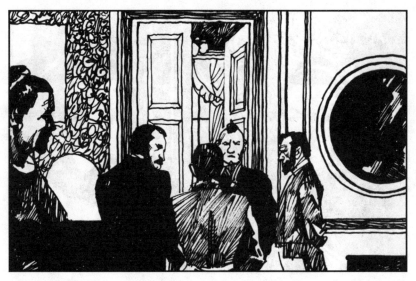

94. 迈克西姆好似根本没注意到她，对上校说："我是不是明天早上就动身，按这个地址去找贝克大夫？"费弗尔说："不能让他独个儿去，这点我是有权坚持的。如果让韦奇警长和他一块去，我就不反对。"

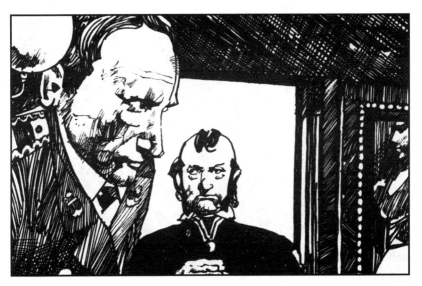

95. 上校想了想说："我想现在还不需要韦奇警长来插手此事。要是我跟德温特一起去，一直守在他身边，事后再把他送回来．这你可满意？"费弗尔说："为万全起见，我得跟你们一起去。"

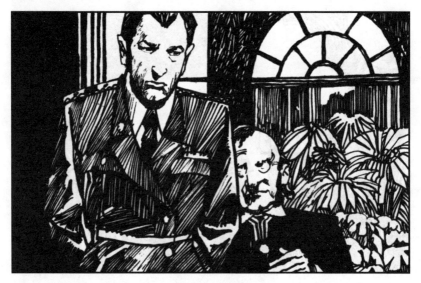

96. 上校说："行。不过，你可别喝得醉醺醺的。""你放心。我一定会很清醒的，就像三个月后给德温特判罪的法官那样头脑清醒。我相信这位贝克大夫会为我打这场官司提供证据的。"

97. 约好第二天9点出发后，费弗尔又说："有谁能保证德温特今晚不溜之大吉呢？"上校显出为难的神情，迈克西姆一字一顿地说："丹弗斯太太，今晚我和夫人就寝后，请你把门反锁上，明天早上再打开。"

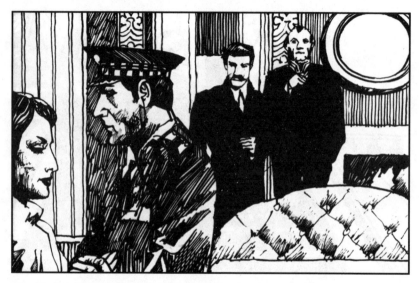

98. 朱利安上校说好他搭迈克西姆的车后，便走来跟我告辞，他握住我的手说："您知道我多么同情您的处境。"他握着我的手足有一分钟之久，我心里七上八下，不知这意味着什么。

99. 费弗尔一边从桌上的烟盒拿烟装满自己的烟盒，一边说："看来你们不会留我吃晚饭了。没关系，好在可以巴望明天。晚安，丹尼老太，你可别忘了把德温特的门锁上。"

100. 费弗尔走到我面前伸出手，我像孩子似的把手藏在背后。他说：
"我很讨厌是吗？等你看到报纸上的通栏标题'从蒙特卡洛到曼陀
丽——一个嫁给杀人犯的少女的经历'时，你就不会讨厌我了。"

101. 费弗尔向外走去，到门口时，他转身向站在窗口的迈克西姆挥挥手说："老兄，再见。祝你做个好梦。锁在房间里好好享受今夜良宵。"他尖声大笑着走了。

102. 弗兰克说："还有什么事要办吗？我会全力以赴的。"迈克西姆说："可能会有很多事要仰仗你的大力。但那是在明天以后，到时候，我们再一一细谈""好。那我走了。晚安。"

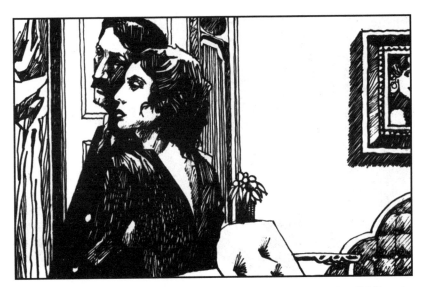

103. 人都走了。我走到迈克西姆身边，说："明天我要同你一起去。"他仍望着窗外，说："好的。我们必须风雨同舟。"我紧紧地搂住他，好一阵子谁也不说话。

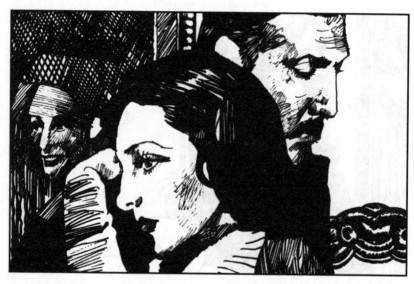

104. 良久，他说："我们还有明天一个晚上，他们不会立即采取行动的。以后，也会允许犯人见家属。别伤心，我会委托最出色的律师来打这场官司的。"

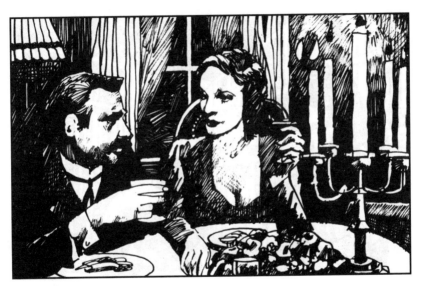

105. 晚饭是在烛光下吃的，白色的蜡烛滴着泪。我们默默地吃着，只不时地互相看上一眼，享受着这属于我们的宝贵时间。

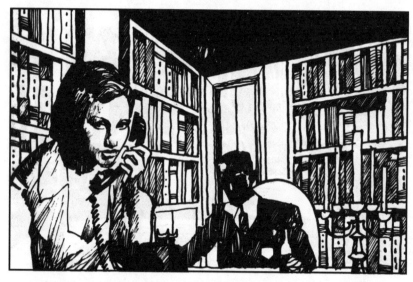

106. 晚饭后回到藏书室喝咖啡时，电话铃响了起来，我忙去接电话，是比阿特丽斯打来的。她说："我们看了晚报，陪审团的裁决太荒谬了，吕蓓卡怎么会寻短见，全世界的人里面就数她最不可能走这条路。"

107. 我说："是呀。"她说："这会闹得满城风雨，会有损迈克西姆的名誉的。可怜的迈克西姆，告诉他，对这种事不能妥协！"这时，迈克西姆大声叫起来："快点把她打发掉，她会越帮越忙的。"

108. 比阿特丽斯也在叫着："问问迈克西姆，要不要我走点门路，把那裁决取消？" "我想没有必要，还是听其自然吧。再见。" 我说完便把电话挂上了，眼前却闪现出比阿特丽斯仍在喊叫的样子。

109. 我蹒跚地走出电话间，迈克西姆迎着我，把我拉进他的怀里。我俩把生离死别抛在脑后，狂热地互吻着，就像一对从未接过吻的偷情男女。

110. 第二天早上，当我拎着旅行箱往楼下走时，突然产生了一种无可名状的惜别感，觉得自己非回去再把房间好好看上一眼不可。于是我把箱子放在过道上，返身向房间走去了。

111. 房间里是主人离家时常有的那种狼藉景象。我望着敞开的柜门，随便搭着的睡衣，空荡而凌乱的床，以及桌上的残茶，地上的包物纸片……这些东西竟扣动我的心弦，使我黯然神伤。

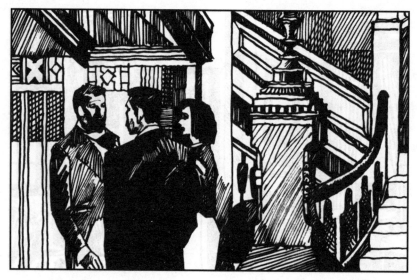

112. 我们走出门厅时弗兰克来了。他说："上校在庄园门口等你们。迈克西姆，见了贝克后就给我来电话。""好的。"我说："弗兰克，把可怜的杰斯珀带到你的办事处去吧。""好的。您多保重。"

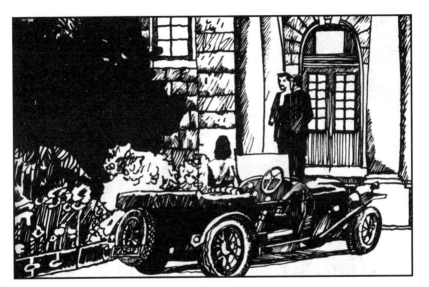

113. 我坐进汽车，当车门关上时，我扭头向屋子看去，看见弗里思和罗伯特紧挨着站在台阶上，又是那种惜别感冲击着我，使我突然热泪盈眶。

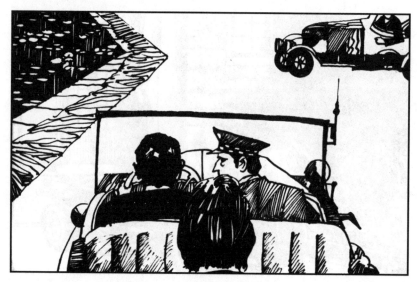

114. 车子快开到岔路口时，上校说："费弗尔说好在岔路口等我们的。要是他不在那儿就不必等他，没有他，更省事。"可是，我已经看见费弗尔那辆绿色轻便车停在岔路口了。

115. 下午3点多，我们来到伦敦北郊的巴尼特镇。车子兜了好几个圈子才找到贝克大夫的"玫瑰宅"。那是幢四角方方的爬满常春藤的屋子。上校提议晚点进去，因为此刻正是主人喝茶的时候。

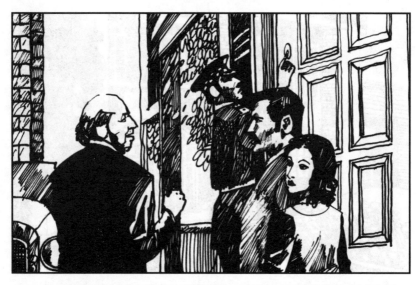

116. 我们觉得时间差不多了，便往门口走去。这时费弗尔走过来说："你们干吗磨蹭了老半天？临阵退缩了？"谁也不理他。朱利安上校拉响了门铃。

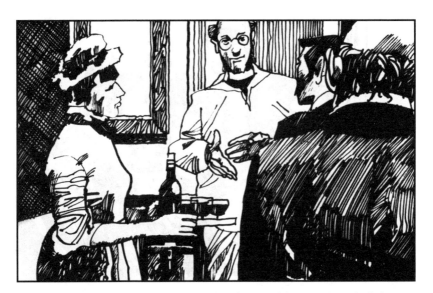

117. 侍女把我们领进客厅。片刻后，身穿运动衫的贝克大夫进来了，他请我们坐下，说："对不起，让你们久等了，刚才我正在打网球。"上校把大家介绍给大夫，并说了我们此番的来意。

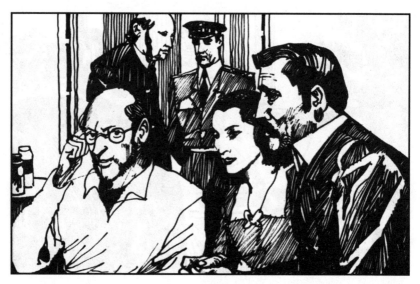

118. 迈克西姆补充说："我前妻出事那天的约会卡上记着，那天下午2点，她曾来找您看过病。"贝克大夫思索着说："德温特夫人？我记得非常清楚，在我的病人之中，从没这么个人。"

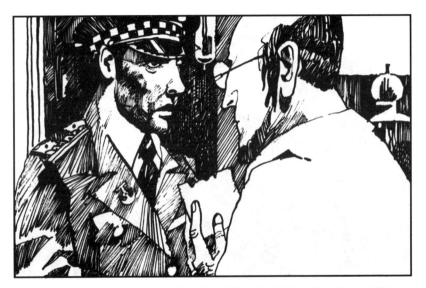

119. 上校把从约会记录本上撕下的纸片给贝克看。贝克说："奇怪？号码的确不错。"上校说："也许病人用了假名。""嗯，可能的。稍等一下，我去把有关的病历拿来。"边说边走进内室。

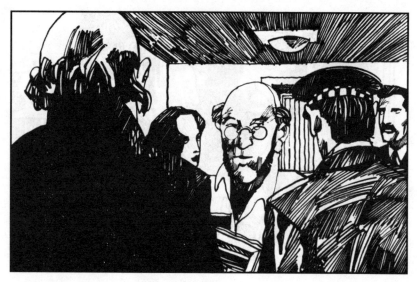

120. 一会，贝克大夫捧着个大本子和病历盒进来了。他打开那个本子一页页地翻着，嘴里说："您是说12号，2点钟，是吗？"我们大家一动也不动。所有的目光都集中在他脸上。

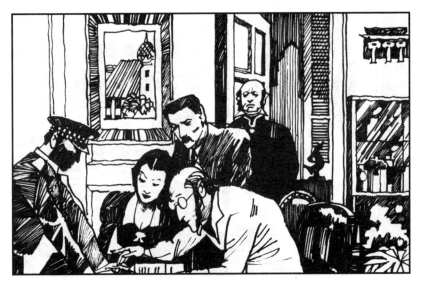

121. "啊！这儿，12号2点，不过，病人是丹弗斯太太。" "这位太太是不是高挑个儿，身段苗条，黑黑的脸蛋，非常漂亮，呃？" 朱利安上校轻声提示着。

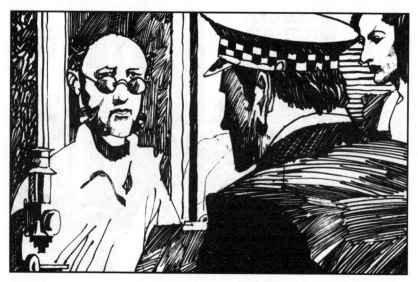

122. "是的，是的。她来过两次，第一次是拍片子，第二次是来看结果。我记得她说：'我想知道实情。要是我不行了，请直截了当地告诉我。当时她的确面无惧色。"说到这里，贝克大夫又低头去看病历。

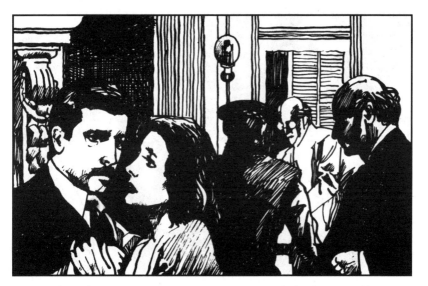

123. 我们焦急地等待下文，我听到自己的心在怦怦地跳，我伸手紧紧抓住迈克西姆的手，希望他有勇气承担不利的结果。

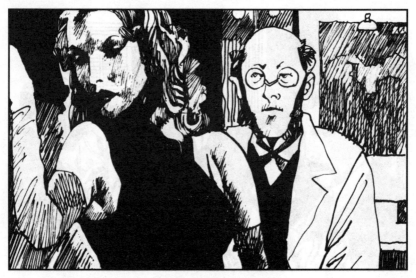

124. 贝克大夫终于说了："当时我告诉她，肿瘤已根深蒂固，动手术已无济于事。要不了多久，她就得靠打吗啡等着咽气了。同时还告诉她，X光片显示，她子宫畸形，是永远不能生育的。"

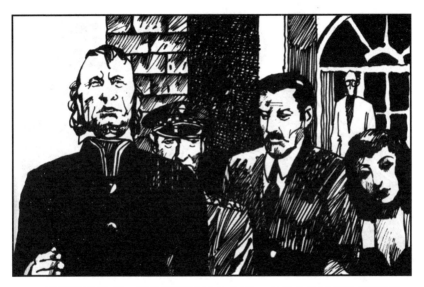

125. 我们告辞出来，不约而同地站在车旁，有好几分钟谁也不出声。最后是费弗尔打破沉默，他说："癌这玩意儿传不传染？这事实在骇人。癌症哦，我完全估计错啦，我以为……"

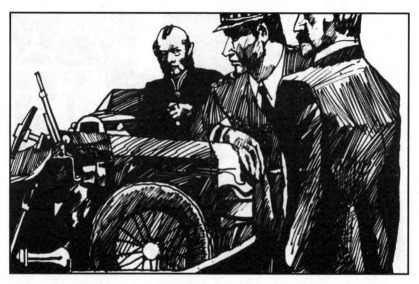

126. 谁也不想听他说下去，上校说："我们可以走了。"费弗尔拦住他说："神气了，没事了，因为总算找到吕蓓卡自杀的动机啦。"上校说："我得提醒你，敲诈勒索可不是好行当。再撞上，我可不客气啦。"

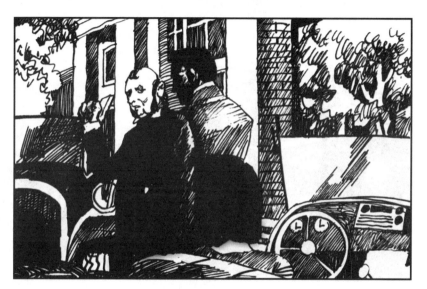

127. 费弗尔仍不甘休，他走到迈克西姆面前，慢悠悠地说："你以为你赢了，是吗？要知道，天网恢恢，疏而不漏；再说我也不会放过你的，不过，是以另一种方式……"

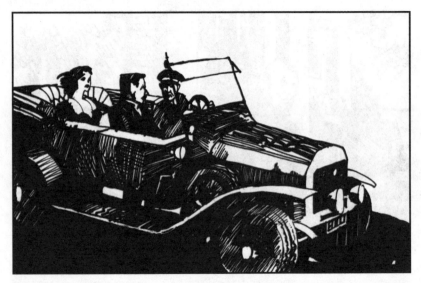

128. 我们终于摆脱费弗尔上路了。上校对迈克西姆说："你从来没想到事情会是这样吧？""没有，没有想到。""你的妻子天不怕，地不怕，但却没有勇气面对病痛的折磨。不过，她总算免受了那番活罪。"

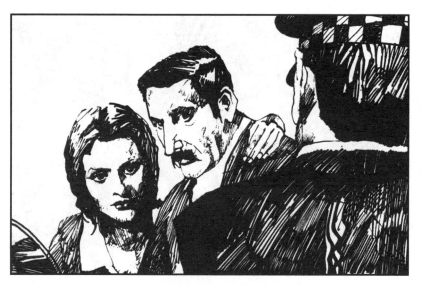

129. 车停下，上校下车去看望妹妹。他在道别时说："过去了。但为了避免流言飞语的纠缠，不妨离开一段时候，到国外的什么地方去度假。被议论的对象不在眼前，闲言碎语也就会随之绝迹。"

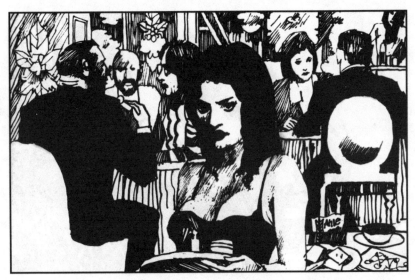

130. 迈克西姆把车开进小街的一家小饭店。我们吃得很有味。迈克西姆说："依你看，朱利安猜透了几分真情？"我没做声。他接着说："他是知道的。""但他不会声张的。不会，决不会。"我说。

131. "吕蓓卡是故意引我杀她的。因为她预见到全部的后果，所以死时还站在那儿笑。这是她最后一次恶作剧。直至现在我也不知她是不是终究会得胜。""她是不可能得胜的。"我抓住他的手说。

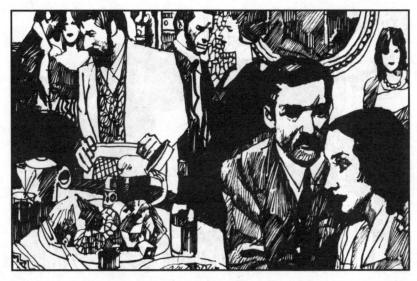

132. 迈克西姆给弗兰克打完电话回来说："弗兰克很高兴。不过出了件事，丹弗斯太太不告而别。是弗里思打电话向弗兰克报告的，说她6点多接了个长途电话后就不见了。"

133. "电话一定是费弗尔打给她的。不过她走了更好。以后我要自己学习管理家务。"我竟美滋滋地想起如何向弗兰克了解庄园的情况,如何跟厨子商量一日三餐,还有就是搞点园艺,让花园变回样。

134. 我想得高兴，迈克西姆却忧心忡忡，说："不对，情况不妙。我们得连夜赶回曼陀丽。你可以凑合着在车上睡一觉吗？"我颇感茫然，但仍说："我可以的。"

135. 我在后座躺下，迷迷糊糊地做起梦来。我梦见吕蓓卡坐在她的梳妆台前，迈克西姆正在替她把头发结成辫子，突然，那又粗又长的辫子像蛇一样扭动起来，迈克西姆抓住它往自己的颈脖上绕呀，绕呀……

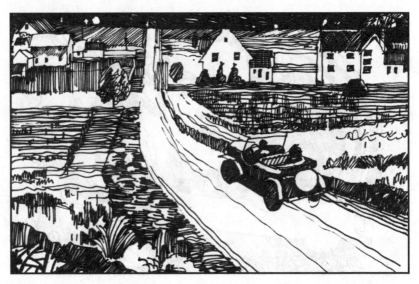

136. "不行，"我大声尖叫，"不行，我们一定得离开，到国外去。"迈克西姆问："怎么啦？怎么回事？"我做了个梦。朱利安上校说得对，我们应该离开这儿。"

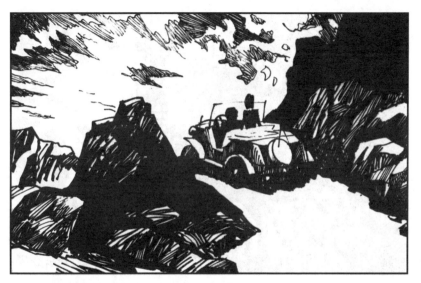

137. 迈克西姆让我坐到他旁边去，他说："快到了。""不是才2点半吗，山头那边的天色像是正在破晓。难道是北极光？""那不是北极光，那是曼陀丽。""怎么回事？怎么回事啊？"

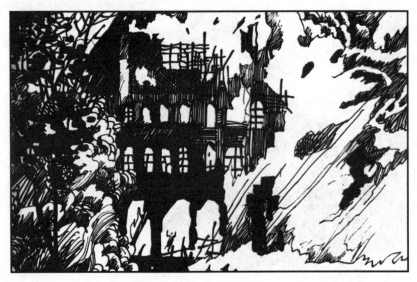

138. 迈克西姆全速疾驶，片刻后翻上那座山头，我们跳下汽车，天空一片漆黑，可曼陀丽那边猩红一片，就像四溅的鲜血，火炭灰随着咸涩的海风朝我们这边飘来。